Balloon!

氣球造型

海洋篇

張德鑫 ★ 著

～作者序～

　　本書特色除了有精緻的內容，還加上了教學光碟，只要隨著書中說明，再加上影音光碟教學，使您馬上能成為小朋友心目中的偶像！大朋友最想學習的榜樣。

　　散發歡樂、散發愛。七彩氣球的繽紛，如同一道彩虹。利用雙手的情感，折出千變萬化的氣球造型，表現出對待朋友的誠意和用心。

　　書中的氣球造型，是以詳細步驟教導大家，即使困難的進階氣球造型，也能得心應手、折出滿意的作品。

　　海洋生物、無奇不有，可愛的大眼蛙！將進您帶入～～人魚傳說的海底世界。

張德鑫 *Magic Hanson*

於 2002 年 12 月 台北

目　錄

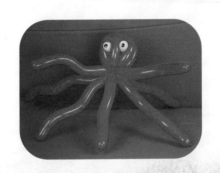

氣球造型海洋篇

1. 氣球種類

①

（260 長條氣球）是氣球造型中最常使用的氣球。

②

（160 長條氣球）充氣後，比 260 長條氣球細長，本書中海馬就是用 160 長條氣球折出來的。

（350長條氣球）為160，260，350長條氣球中最粗短的，通常是用在大型組合造型上。

（10吋心型氣球）本書中小魚，就是用10吋心型氣球做的。

（321蜜蜂氣球和5吋圓型氣球）321蜜蜂氣球，本書中是用在釣竿和蘋果上，5吋圓型氣球則用在大眼蛙的眼睛上。

2. 如何打氣

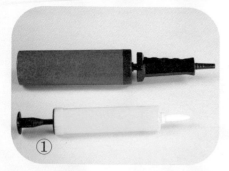

上為雙向打氣筒，推下去和拉回來都會充氣，下為單向打氣筒，只有拉出再推下時才能充氣。

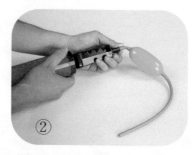

將氣球放入打氣筒的前端，左手按住連接處，右手抓住後端把手，前後推動。

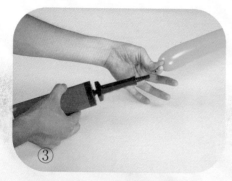

充氣後，左手拇指和食指將氣球吹嘴頭捏住，並取出打結。

3. 如何打結

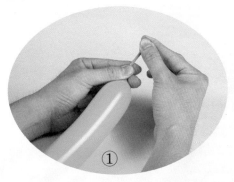

右手按住吹嘴頭，左手按住氣球頂端。

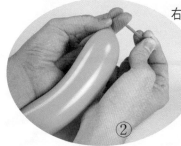

右手將氣球吹嘴按住並繞過左手的食指。

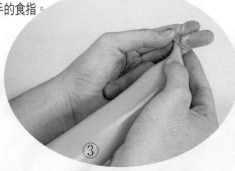

左拇指按住氣球吹嘴處。

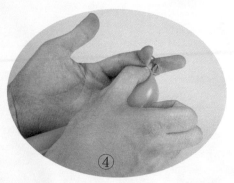

左手食指和中指將氣球撐開，右手拇指再把吹
嘴頭擠入。

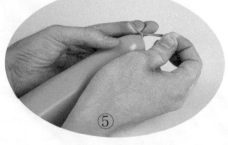

擠入後，右手按住吹嘴頭，左手食指和中指離開。

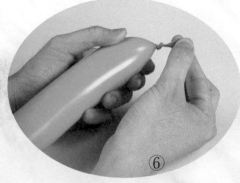

完成。

4. 單泡泡結

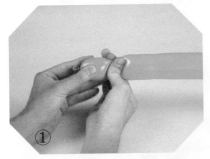

左手按住氣球頂端，右手捏著3公分泡泡處。

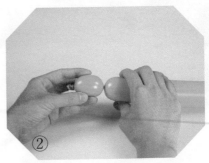

左手保持不動，右手再捏著3公分泡泡時，向右旋轉三圈。

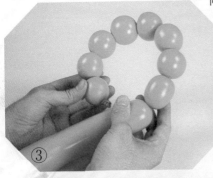

同樣的動作重覆做，只要按住第一顆和最後一顆泡泡，即可使氣球不恢復原樣。

5. 環結

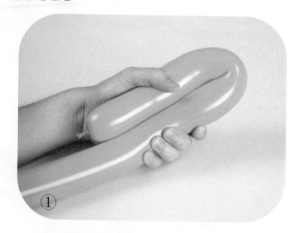

①

左手將氣球握住。

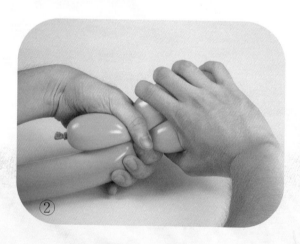

②

右手捏住所需要的大小而變化。

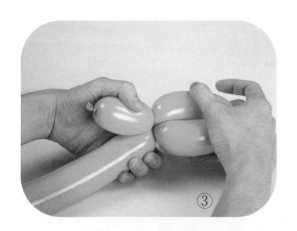

③

右手捏住所需要的大小後，向右旋轉三圈。

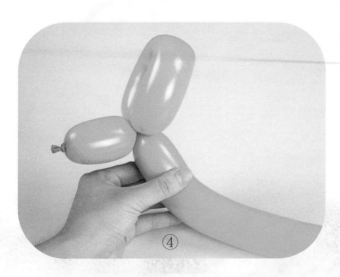

④

完成環結。

6. 雙泡泡結

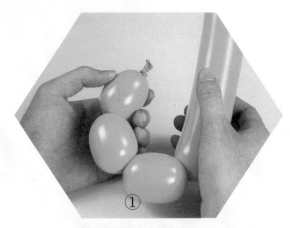

① 折三個相同大小的泡泡。

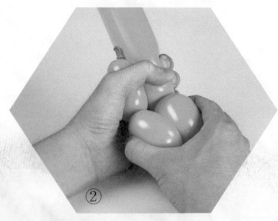

② 將第二個和第三個泡泡對齊。

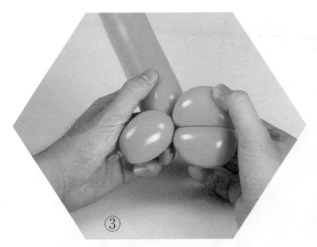

③

對齊後，往右旋轉三圈。

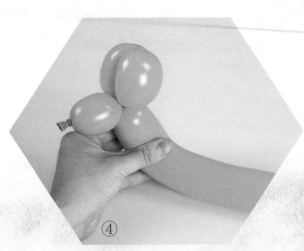

④

完成雙泡泡結。

7. 三泡泡結

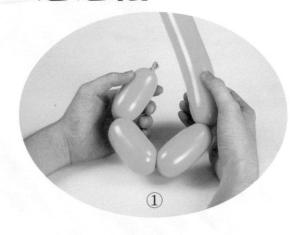

①

折三個相同大小的泡泡。

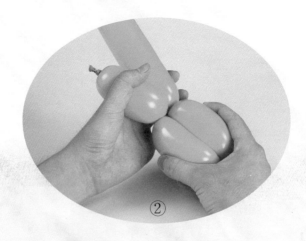

②

將第二個和第三個泡泡對齊。
對齊後，往右旋轉三圈。

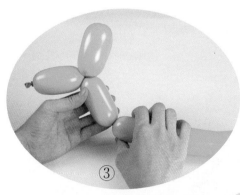

③

再折一個相同大小的泡泡。

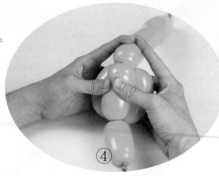

④

將第四個泡泡往第二個和第三個泡泡中間擠
進。

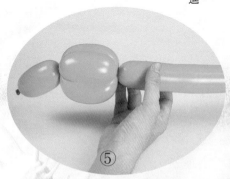

⑤

調整後，即完成三泡泡結。

8. 耳結

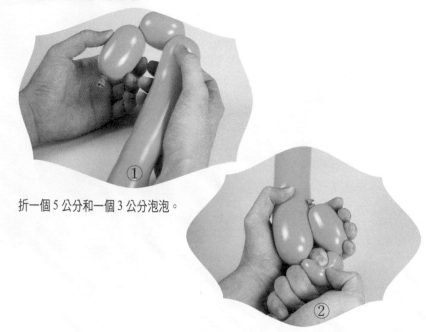

①

折一個 5 公分和一個 3 公分泡泡。

②

左手握住氣球兩側，右手拇指和食指扣住 3 公分泡泡，再捏轉三圈。

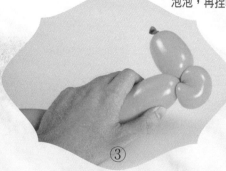

③

完成耳結。

9. 雙耳結

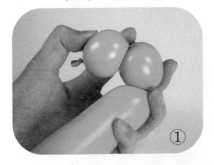

折兩個 3 公分泡泡。

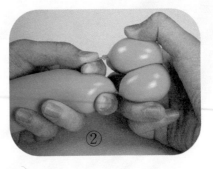

左手拇指和食指捏住氣球吹嘴頭，右手按住兩個 3 公分泡泡。

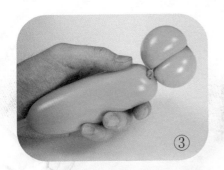

接著右手將兩個 3 公分泡泡，往右旋轉三圈，成為雙泡泡結。

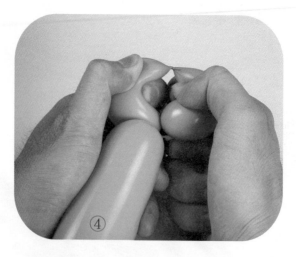

④

再以雙手的拇指和食指，把雙泡泡結的中間拉開，再左右扭轉兩圈。

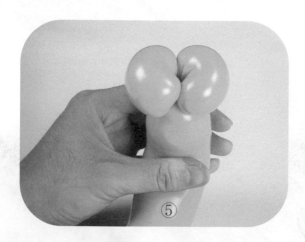

⑤

完成雙耳結。

10. 分開結

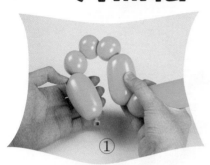

折五個泡泡，分別為 5、3、3、3、5 公分。

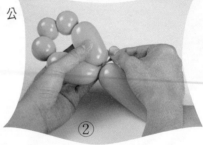

將吹嘴頭往最後一個泡泡尾端打結。

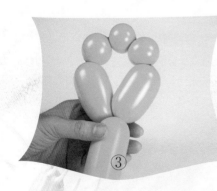

打結後，如圖。

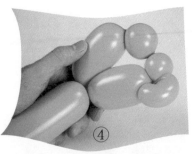

④

先將第四個 3 公分泡泡折成耳結，再捏
轉八圈。

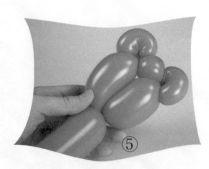

⑤

再把第二個 3 公分泡泡折成耳結，再捏
轉八圈。

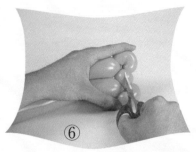

⑥

左手按住氣球，右手拿剪刀刺破中央第
三個 3 公分泡泡。

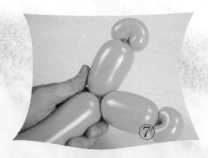

⑦

完成分開結。

11. 貝殼

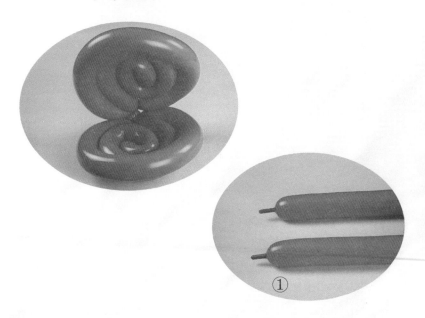

① 準備兩條紫色氣球，氣球充氣後，尾留3公分。

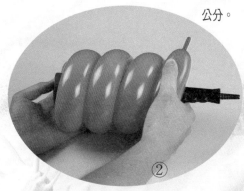

② 先把氣球圍繞著打氣筒。

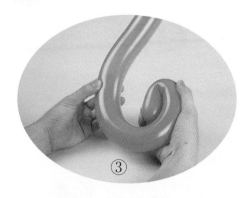

再將氣球往內壓轉，如圖。

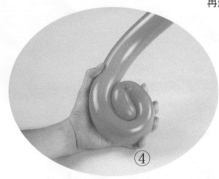

把氣球壓轉一圈即可。

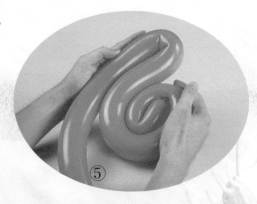

再把氣球往回壓，如圖。

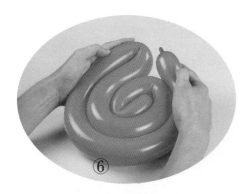

接著將氣球尾部圍繞到氣球的回壓點。

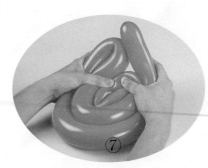

雙手出力壓著氣球，讓氣跑到最尾端。

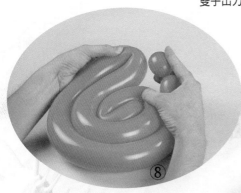

在最尾處折一個 5 公分泡泡。

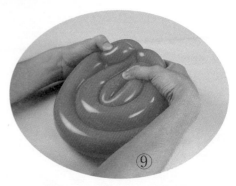

再把 5 公分泡泡，放入氣球的回壓點。

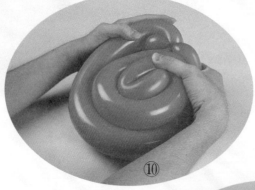

放入後，再旋轉兩圈。

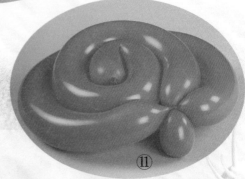

完成單邊貝殼。

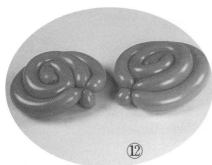

⑫

再做一個相同的貝殼。

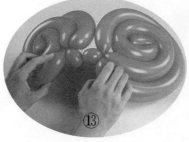

⑬

將兩邊的 5 公分泡泡打結。

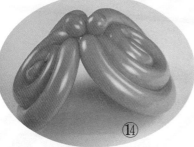

⑭

打結後，如圖。

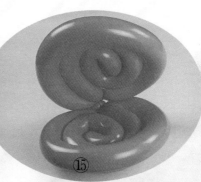

⑮

完成～貝殼～。

12. 珍珠

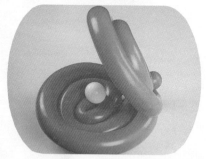

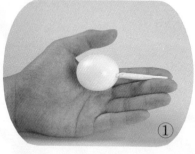

準備一條白色氣球，先剪掉尾部約 12 公分，再充氣約 3 公分泡泡至尾部並打結。

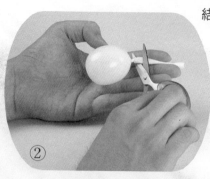

把打結後，多出的氣球剪掉。

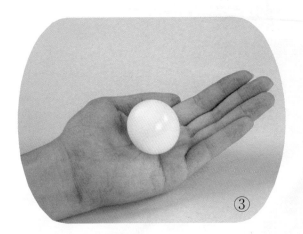

完成～珍珠～。

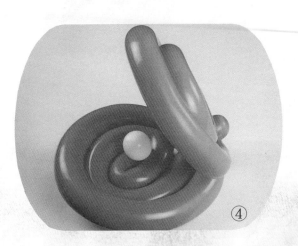

將珍珠放入貝殼中，是不是很像呢？

13. 小魚

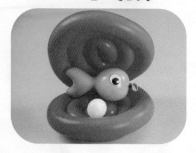

① 準備一條 10 吋藍色心型氣球。

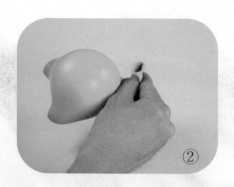

② 將氣球充氣約 6 公分並打結。

打結後，如圖。

手出力將氣往上推。

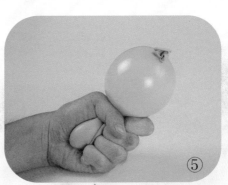

推上後，如圖。

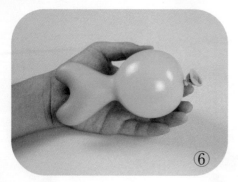

完成小魚。

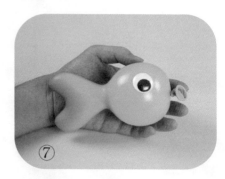

貼上眼睛即可。

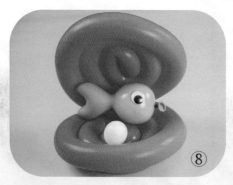

將小魚放入貝殼中，即完成海洋中的～貝殼珍
珠和小魚～。

14. 海浪

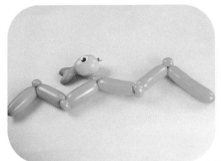

① 準備一條藍色氣球，氣球充氣後，尾留 8 公分。

② 先折一個 9 公分和一個 3 公分泡泡。

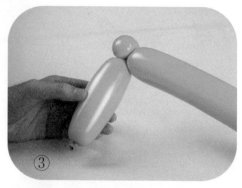

將 3 公分泡泡折成耳結。

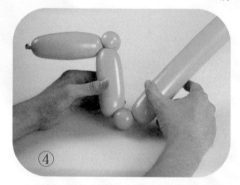

再折一個 9 公分和一個 3 公分泡泡。

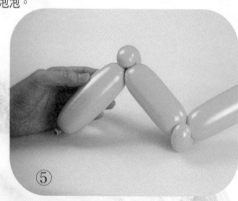

再將 3 公分泡泡折成耳結。

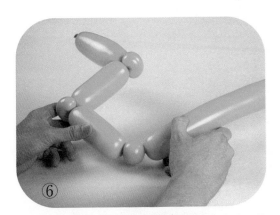

⑥

再折一個 9 公分和一個 3 公分泡泡。

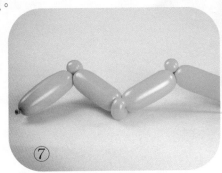

⑦

再將 3 公分泡泡折成耳結。

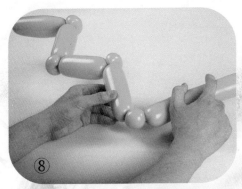

⑧

再折一個 9 公分和一個 3 公分泡泡。

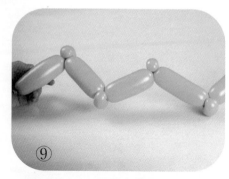

再將 3 公分泡泡折成耳結。

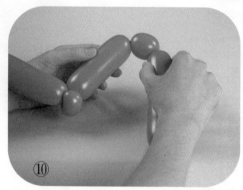

再折一個 9 公分和一個 3 公分泡泡。

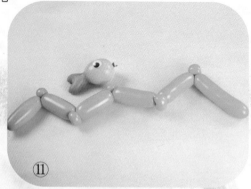

最後再將 3 公分泡泡折成耳結，即完成～海浪～。

15. 龍蝦

①

準備兩條紅色氣球和兩支紅色吸管,加上一
對雙眼。

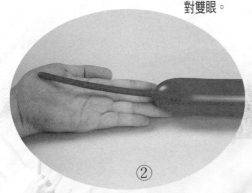

②

將氣球充氣後,尾留 13 公分。

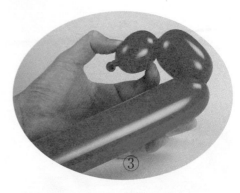

先折一個 4 公分和一個 6 公分泡泡。

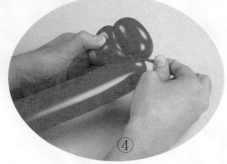

將氣球吹嘴頭和第二個泡泡的尾端旋繞打結。

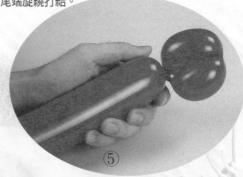

打結後,如圖。

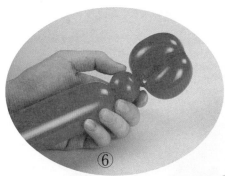

再折一個 2.5 公分泡泡。

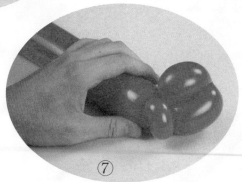

將 2.5 公分泡泡折成耳結。

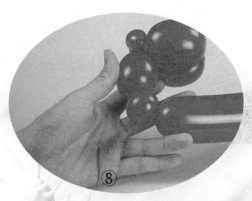

再折一個 4 公分和一個 2.5 公分泡泡。

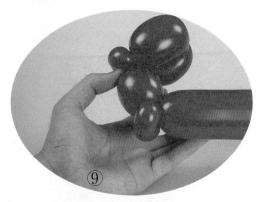

將 2.5 公分泡泡折成耳結。

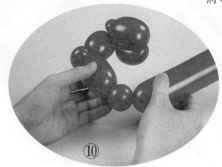

再折一個 6 公分和一個 2.5 公分泡泡。

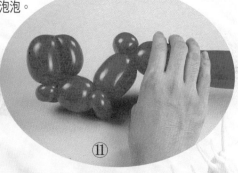

將 2.5 公分泡泡折成耳結。

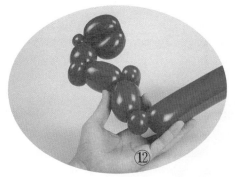

再折一個 6 公分和一個 2.5 公分泡泡。

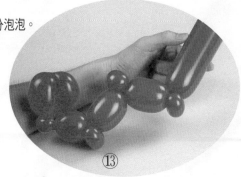

將 2.5 公分泡泡折成耳結。

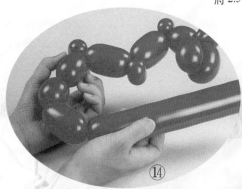

再折兩個 4 公分和一個 6 公分泡泡。

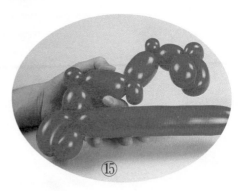

⑮

接著把第二個 4 公分和第三個 6 公分泡泡，折成雙泡泡結。

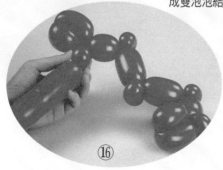

⑯

再折一個 2.5 公分泡泡。

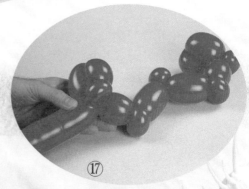

⑰

將 2.5 公分泡泡折成耳結。

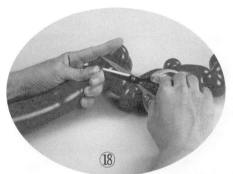

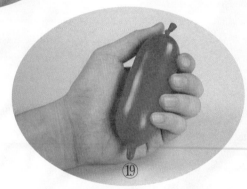

將剩餘的氣球剪掉。

剪掉後，氣球留約 10 公分，尾留 1 公分。

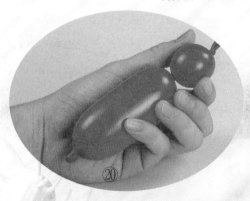

折一個 2.5 公分泡泡。

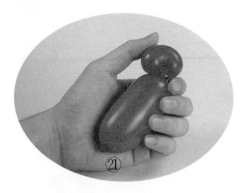

將 2.5 公分泡泡折成單耳結。

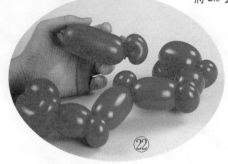

單耳結處和圖中下方氣球正中央耳結處打結。

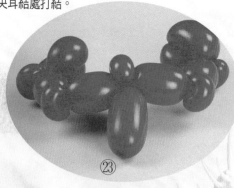

打結後,如圖。

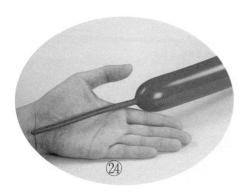

㉔

再取一條紅色氣球，將氣球充氣後，尾留15公分。

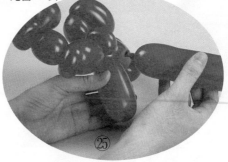

㉕

右手氣球吹嘴處與左手氣球中央耳結處打結。

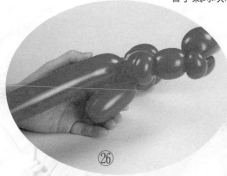

㉖

打結後，如圖。

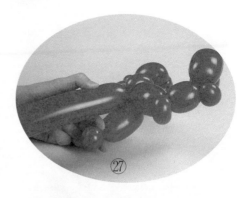

下方氣球尾端折一個 2.5 公分泡泡。

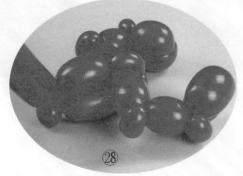

再與上方氣球打結。

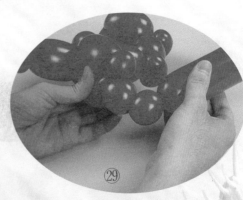

接著再折兩個 2.5 公分泡泡。

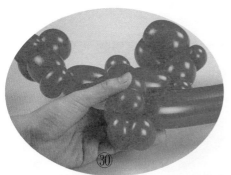

把兩個 2.5 公分泡泡折成雙泡泡結。

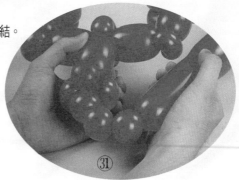

再把雙泡泡結折成雙耳結，同時再折三個 2.5 公
分泡泡。

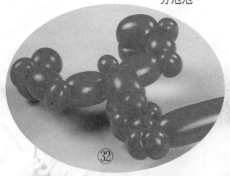

把第二和第三個 2.5 公分泡泡，折成雙泡泡結。

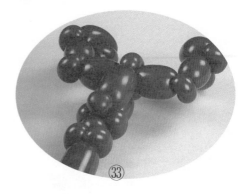

再把雙泡泡結折成雙耳結。

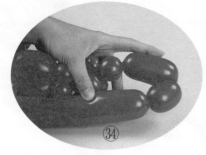

再折三個泡泡，分別為：2.5、7、4 公分
泡泡。

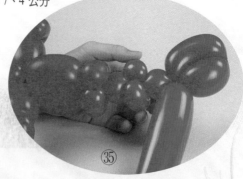

把第二個 7 公分和第三個 4 公分泡泡，折成雙泡泡
結。

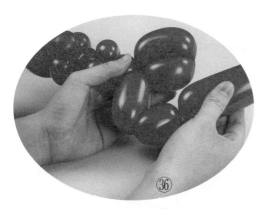

再折一個 7 公分和一個 4 公分泡泡。

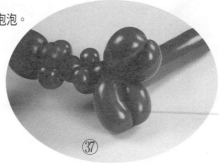

將 7 公分和 4 公分泡泡，折成雙泡泡結。

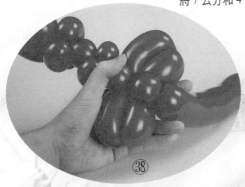

再折一個 2.5 公分泡泡。

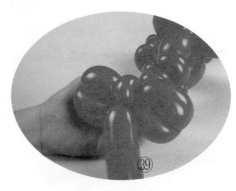

將 2.5 公分泡泡折成耳結。

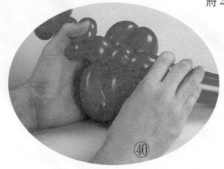

再折一個 2.5 公分泡泡。

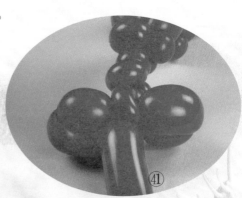

將 2.5 公分泡泡折成耳結。

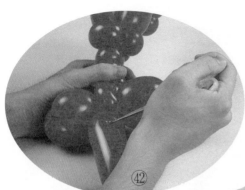

接著將剩餘的氣球剪掉。

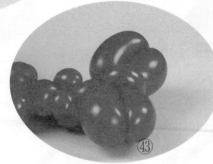

剪掉後，如圖。

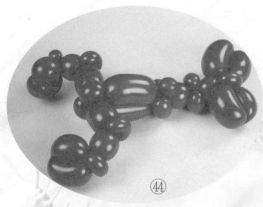

完成後的側邊圖。

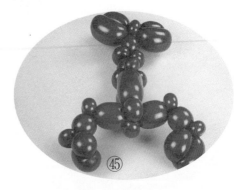

完成後的正面圖。

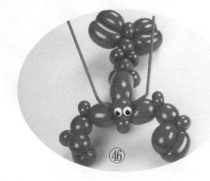

貼上雙眼和插上紅色吸管會更像～龍蝦～。

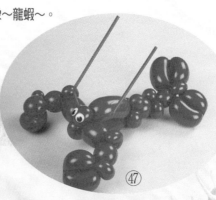

貼上雙眼和插上紅色吸管後的側邊圖。

16. 釣魚

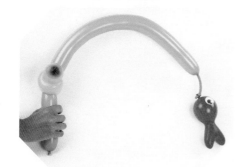

①

準備一條 260 氣球，一條 321 蜜蜂氣球和一條
10 吋心型氣球。

②

先將 321 蜜蜂氣球充氣。

③

再鬆放一些氣，只剩 8 公分。

④

打結，氣球約手掌心大小。

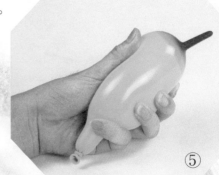

⑤

接著把空氣往上擠。

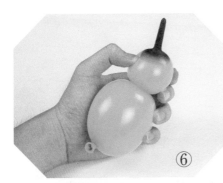

⑥

吹嘴尾部折一個 3 公分泡泡。

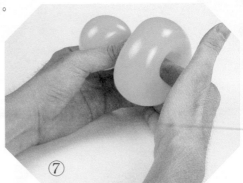

⑦

接著右手食指從吹嘴端插入，左手則捏住剛插入的
吹嘴端。

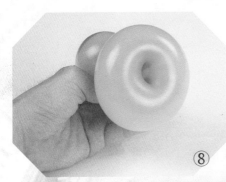

⑧

右手食指拔出，左手捏住吹嘴端不放。

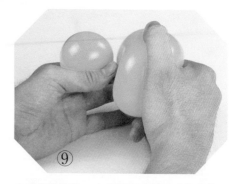

左手捏住不放，右手將下半部氣球往右轉三圈。

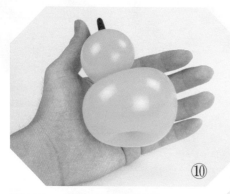

雙手放開，氣球自然會固定，如圖。

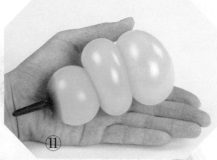

再將較大的氣球從中分為兩個泡泡，如圖。

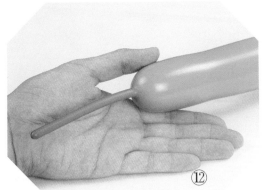

取一條 260 氣球，充氣後尾端預留 8 公分。

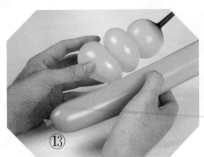

260 氣球 18 公分處，準備與 321 蜜蜂氣球結合。

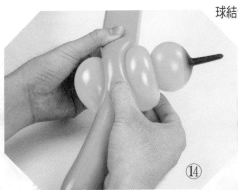

如圖，將 260 氣球 18 公分處，擠入 321 蜜蜂氣球中央並環繞兩圈。

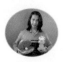

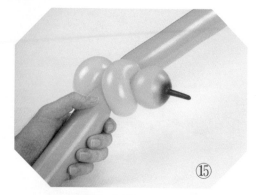

⑮

固定後，如圖。

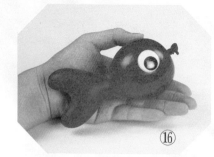

⑯

再取一條10吋心型氣球，將它作成小魚。

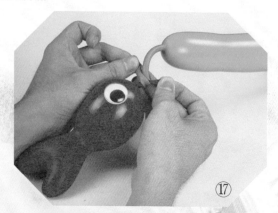

⑰

小魚的吹嘴端與260氣球的尾端打結。

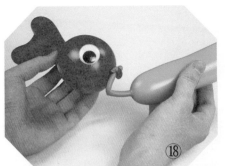

打結後，如圖。

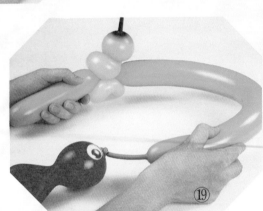

將 260 氣球彎曲。

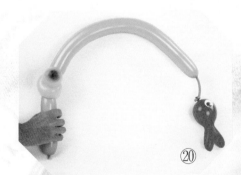

彎曲後如圖，即完成～釣竿～。

17. 海馬

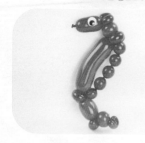

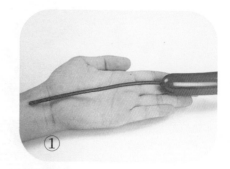

①

準備一條 160 紅色氣球，將氣球充氣後，尾留 18 公分。

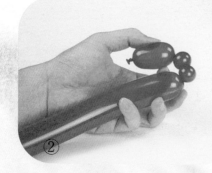

②

先折一個 6 公分和兩個 1.5 公分泡泡。

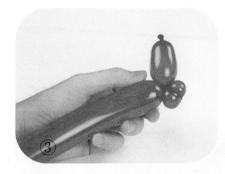

再將兩個 1.5 公分泡泡折成雙泡泡結。

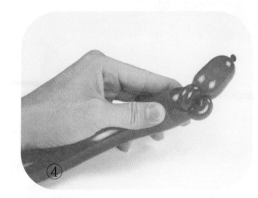

接著將雙泡泡結折成雙耳結。

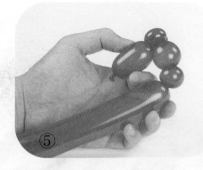

再折一個 3 公分和一個 2 公分泡泡。

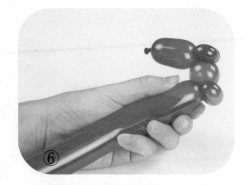

將 2 公分泡泡折成耳結。

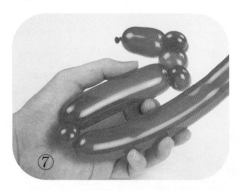

再折一個 12 公分和一個 2 公分泡泡。

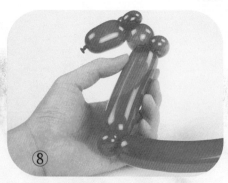

將 2 公分泡泡折成耳結。

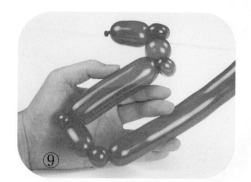

再折一個 5 公分和一個 2 公分泡泡。

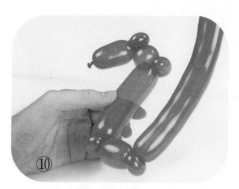

將 2 公分泡泡折成耳結。

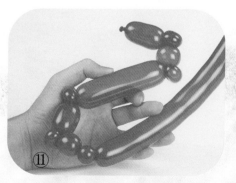

再折一個 3 公分和一個 2 公分泡泡。

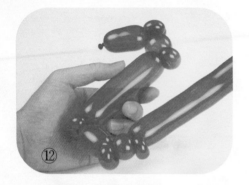

將 2 公分泡泡折成耳結。

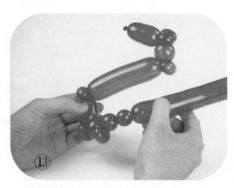

再折兩個 2 公分泡泡。

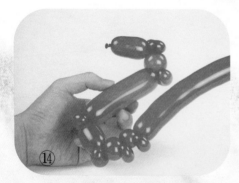

將第二個 2 公分泡泡折成耳結。

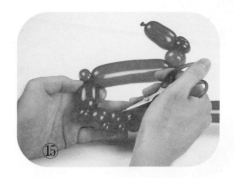

將圖中最後一個 2 公分泡泡刺破。

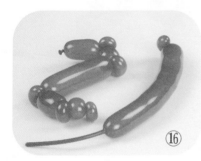

刺破後，如圖。

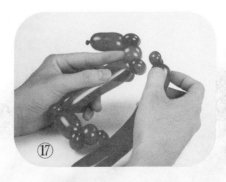

右手拿刺破後的 2 公分耳結，與左手食指的
2 公分耳結打結。

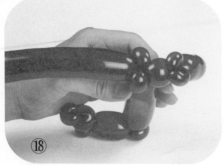

打結後，如圖。

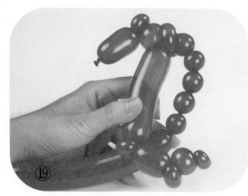

再折五個 1.5 公分泡泡。

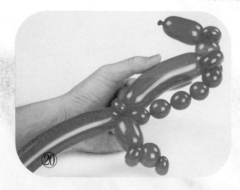

第五個 1.5 公分泡泡的尾端與 2 公分耳結打結。

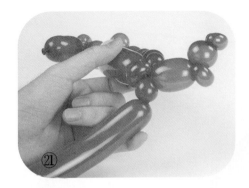

再折一個 2 公分泡泡。

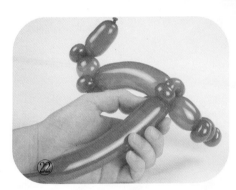

將 2 公分泡泡折成耳結。

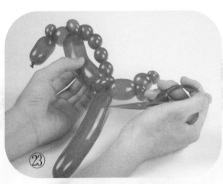

接著將剩餘的氣球刺破。

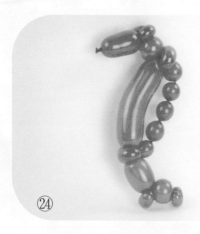

刺破後,如圖。

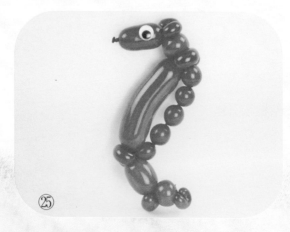

貼上眼睛,即完成可愛的～海馬～。

18. 大眼蛙

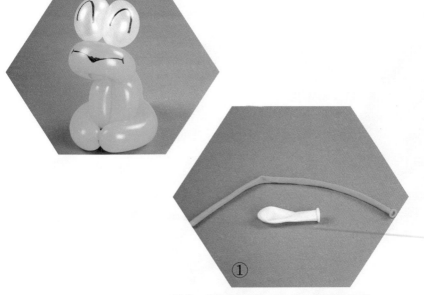

①

準備一條綠色氣球，和一個 5 吋圓型氣球。

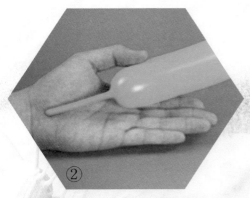

②

將綠色氣球充氣後，尾留 10 公分。

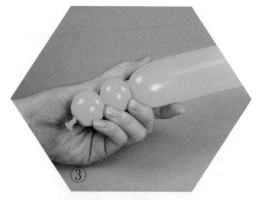

③

先折兩個2.5公分泡泡。

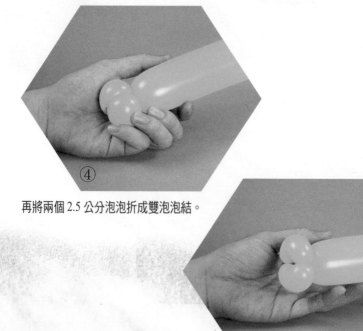

④

再將兩個2.5公分泡泡折成雙泡泡結。

⑤

接著把雙泡泡結折成雙耳結。

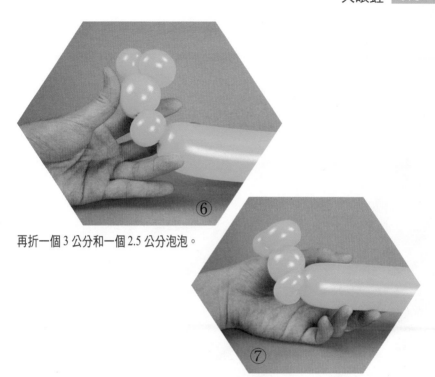

再折一個 3 公分和一個 2.5 公分泡泡。

將 2.5 公分泡泡折成耳結。

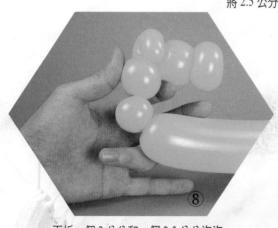

再折一個 3 公分和一個 2.5 公分泡泡。

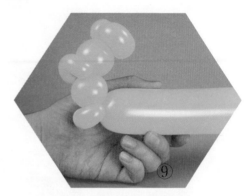

將 2.5 公分泡泡折成耳結。

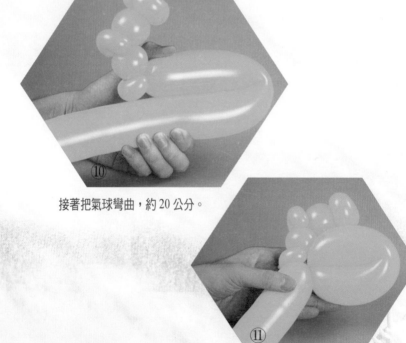

接著把氣球彎曲，約 20 公分。

再將 20 公分氣球折成環結。

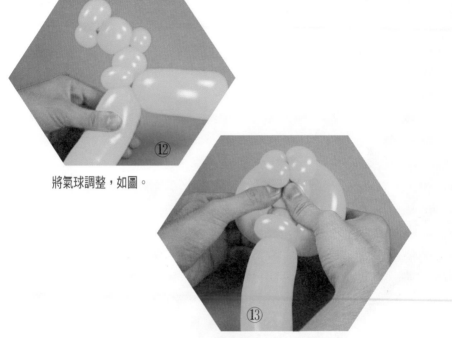

將氣球調整，如圖。

如圖，將氣球擠入環結中。

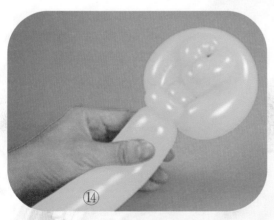

擠入後，如圖。

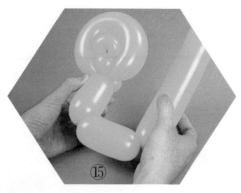

再折兩個 8 公分泡泡。

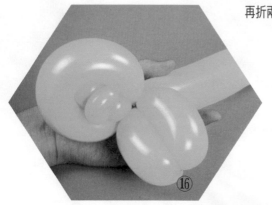

將兩個 8 公分泡泡折成雙泡泡結。

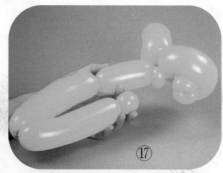

再折四個泡泡，分別為 10、15、15、3 公分泡
泡。

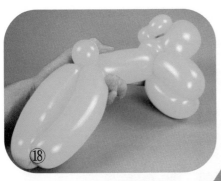

將兩個 15 公分泡泡折成雙泡泡結。

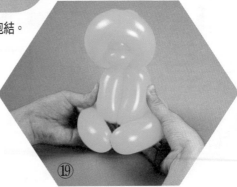

再把兩個 8 公分雙泡泡結，擠入兩個 15 公分雙泡泡結中。

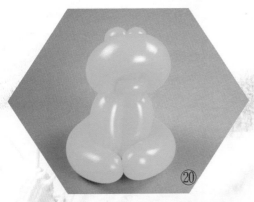

固定後，如圖。

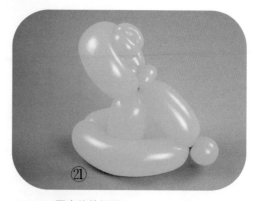

㉑

固定後的側面。

㉒

將 5 吋圓型氣球充氣。

㉓

再鬆放一些氣。

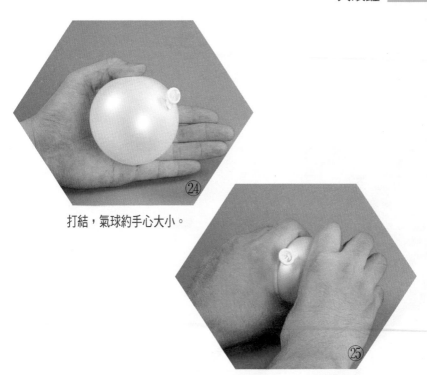

打結，氣球約手心大小。

雙手握住 5 吋圓型氣球，吹嘴頭在雙手的中央。

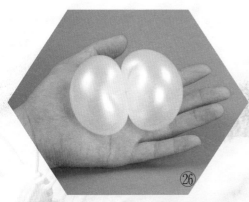

雙手從中央處左右旋轉多圈，直到固定，如圖。

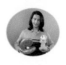

眼睛與身體準備結合。

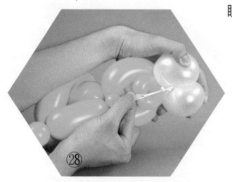

5 吋圓型氣球的吹嘴頭，和雙耳結環繞固定。

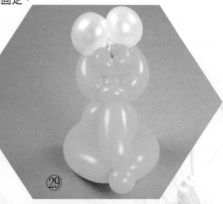

固定後，背面如圖。

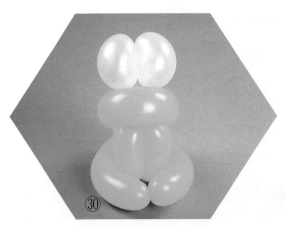

㉚

固定後正面，如圖。

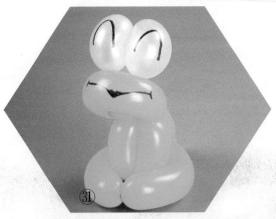

㉛

畫上眼睛和嘴巴，即完成～大眼蛙～。

19. 美人魚

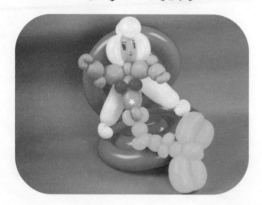

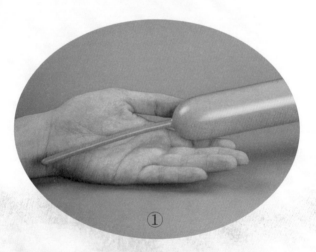

①

準備四條氣球，顏色分別為黃、綠、紅、橘四種顏
色。先取一條橘色氣球，充氣後，尾留 13 公分。

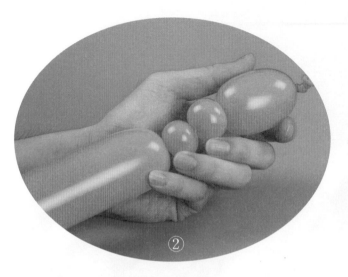

再折一個 5 公分和兩個 1.5 公分泡泡。

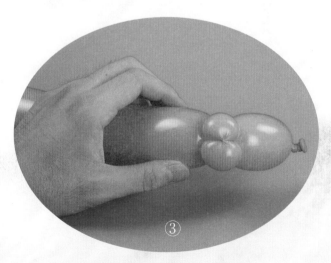

將兩個 1.5 公分泡泡折成雙泡泡結。

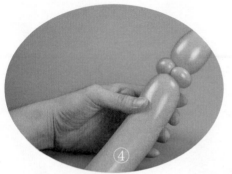

再將雙泡泡結折成雙耳結。

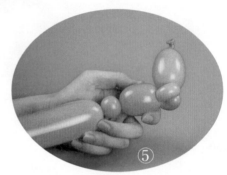

再折一個 4.5 公分和一個 1.5 公分泡泡。

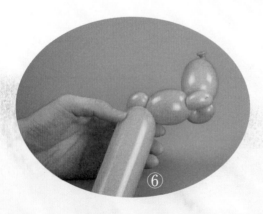

將 1.5 公分泡泡折成耳結。

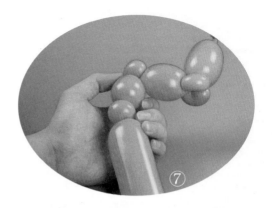

再折一個 3 公分和一個 1.5 公分泡泡。

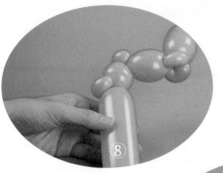

將 1.5 公分泡泡折成耳結。

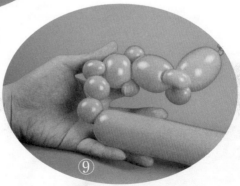

再折兩個 1.5 公分泡泡。

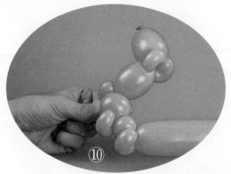

將第二個 1.5 公分泡泡折成耳結。

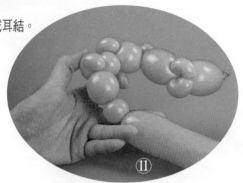

再折一個 3 公分和一個 1.5 公分泡泡。

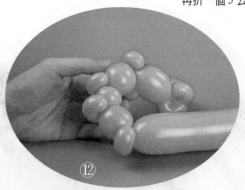

將 1.5 公分泡泡折成耳結。

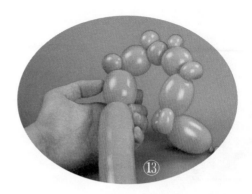

再折一個 4.5 公分泡泡。

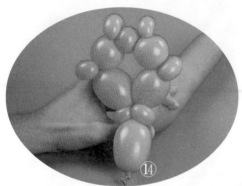

兩個 4.5 公分泡泡打結。

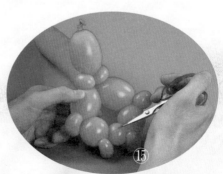

將圖中的 1.5 公分泡泡刺破。

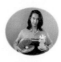

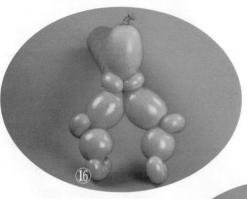

刺破後，如圖。

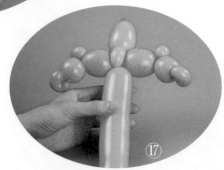

將氣球調整如圖。

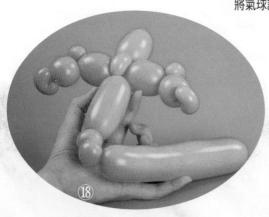

折一個 7 公分和兩個 1.5 公分泡泡。

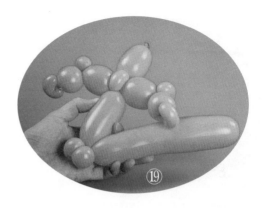

將兩個 1.5 公分泡泡折成雙泡泡結。

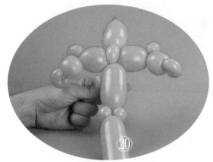

再將雙泡泡結折成雙耳結。

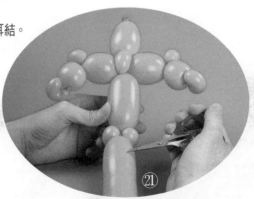

將雙耳結後剩餘的氣球刺破。

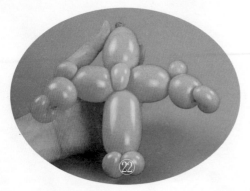

刺破後，如圖。

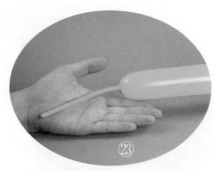

再取一條綠色氣球，充氣後，尾留
13 公分。

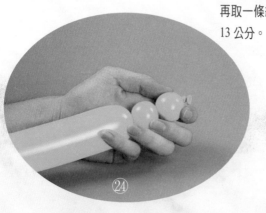

先折兩個 1.5 公分泡泡。

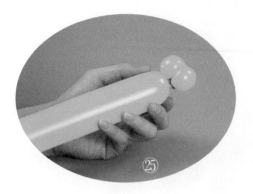

將兩個 1.5 公分泡泡折成雙泡泡結。

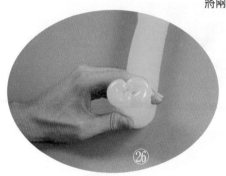

再將雙泡泡結折成雙耳結。

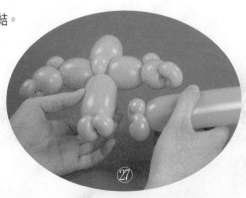

綠色和橘色的雙耳結,準備結合。

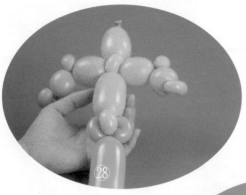

結合後，如圖。

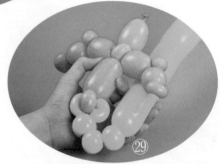

折三個 3 公分泡泡。

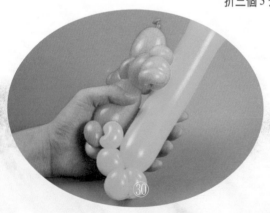

將第二和第三個泡泡折成雙泡泡結。

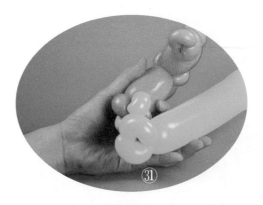

將　　　雙泡泡結折成雙耳結。

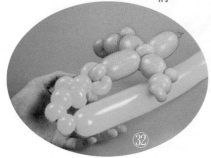

再折三個 3 公分泡泡。

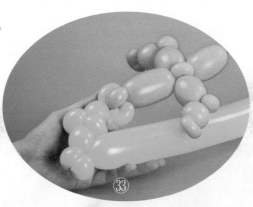

將第二和第三個泡泡折成雙泡泡結。

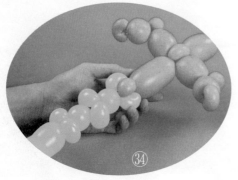

再將雙泡泡結折成雙耳結。

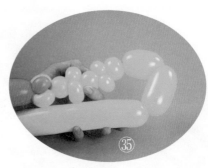

再折三個泡泡，分別為 3、6、8 公分泡
泡。

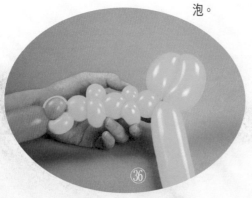

將第二個6公分和第三個8公分泡泡折成雙泡泡結。

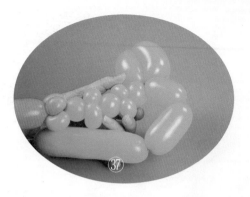

再折一個 6 公分和一個 8 公分泡泡。

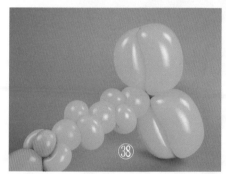

將 6 公分和 8 公分泡泡折成雙泡泡結。

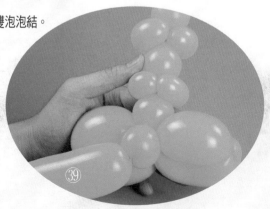

再折一個 3 公分泡泡。

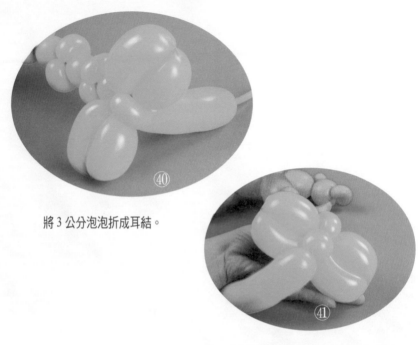

將 3 公分泡泡折成耳結。

再折一個 3 公分泡泡。

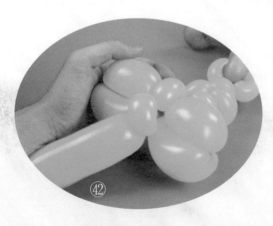

將 3 公分泡泡折成耳結。

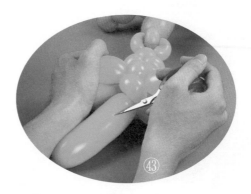

將剩餘的氣球刺破。

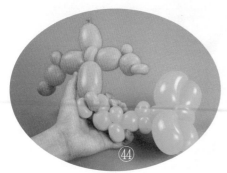

刺破後,如圖。

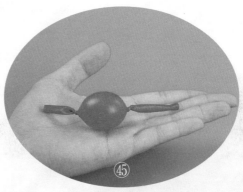

再取一條紅色氣球,充氣約3公分,左右兩邊預留
4公分,如圖。

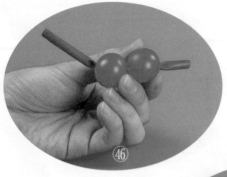

將 3 公分氣球分成兩個氣球。

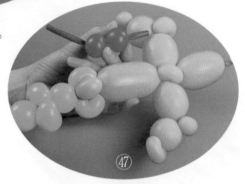

身體和胸部準備結合。

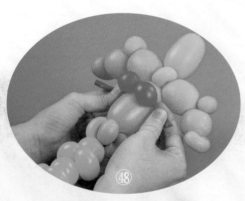

雙手抓著紅色氣球的左右兩邊。

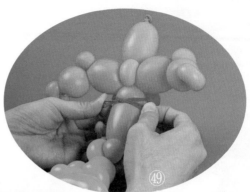

接著繞過身體到後面。

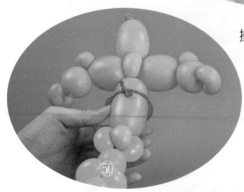

打結。

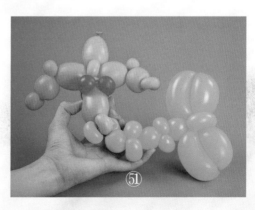

打結後，如圖。

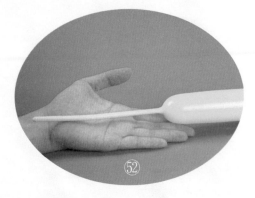

取一條黃色氣球，充氣後，尾留 13 公分。

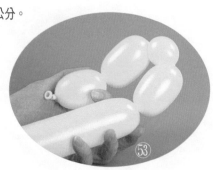

再折四個泡泡，分別為 5、5、2、5 公分泡泡。

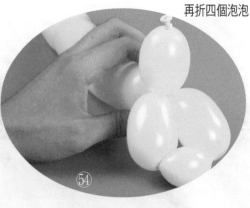

將第二和第四個 5 公分泡泡打結。

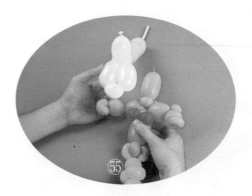

打結後，準備與頭結合。

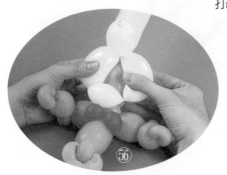

雙手拇指翻開黃色氣球，雙手後四指將
5 公分橘色氣球推進黃色氣球中。

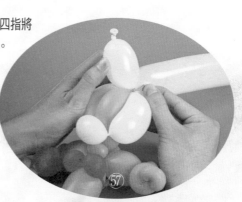

橘色氣球的吹嘴頭與黃色氣球打結。

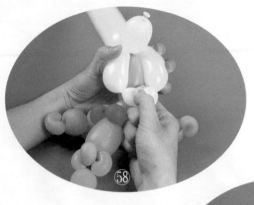

將 2 公分黃色氣球打耳結。

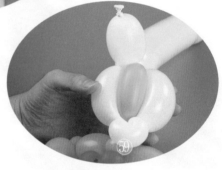

打耳結後,如圖。

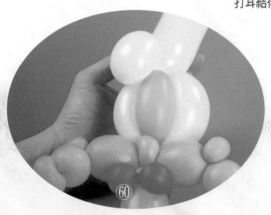

再把 5 公分黃色氣球吹嘴處打單耳結。

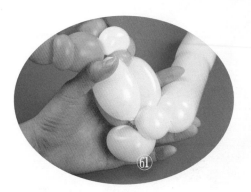

再折一個 2 公分泡泡。

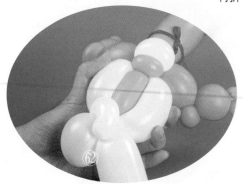

將 2 公分泡泡折成耳結。

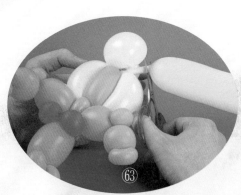

將剩餘的氣球剪掉。

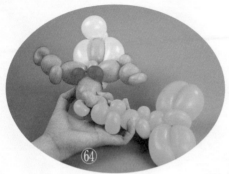

剪掉後，如圖。

將剪掉後的黃色氣球充氣，約 22
公分長，氣球的前後各折一個2公
分的單耳結，如圖。

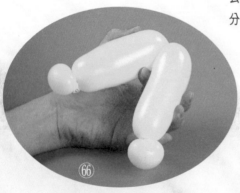

再從氣球中央分成一半。

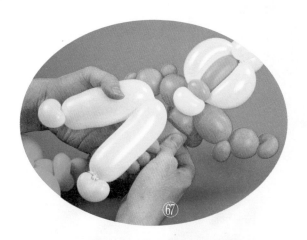

分成一半的中央準備與 2 公分黃色氣球打結。

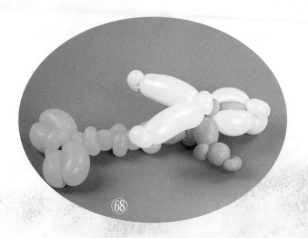

打耳結後，背面如圖。

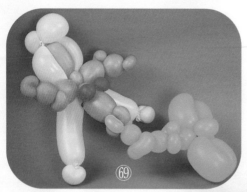

打耳結後，正面如圖。

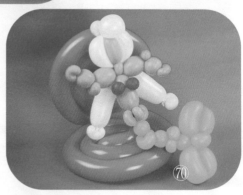

自行加上貝殼，會更有海洋的感覺。

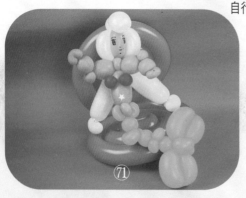

畫上五官，即完成人魚公主～美人魚～。

20. 金魚

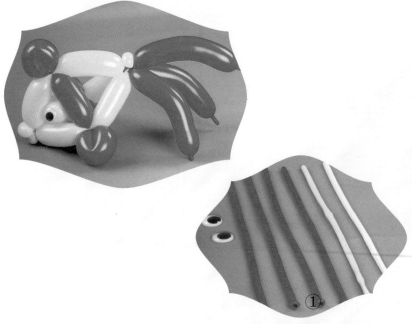

準備一對雙眼和六條氣球,氣球顏色分別為
一黃、一白、四紅三種顏色。

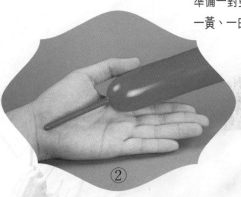

先取一條紅色氣球,充氣後,尾留 8 公分。

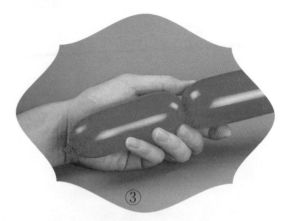

③

折一個 12 公分泡泡。

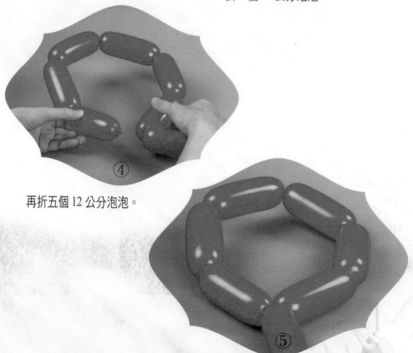

④

再折五個 12 公分泡泡。

⑤

第一個泡泡吹嘴處與第六個泡泡尾端打結。

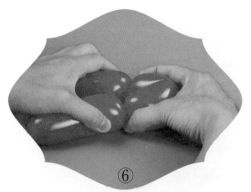

⑥

再將第四個 12 公分泡泡折成環結。

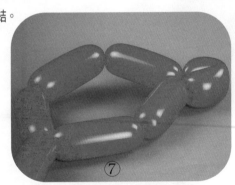

⑦

折成環結後，如圖。

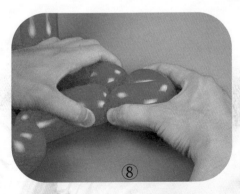

⑧

再將第二個 12 公分泡泡折成環結。

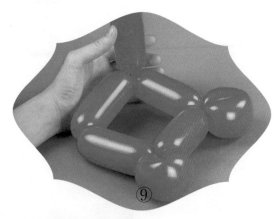

折成環結後,如圖。

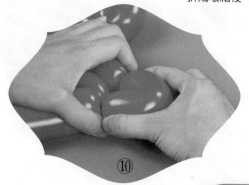

再將第六個 12 公分泡泡折成環結。

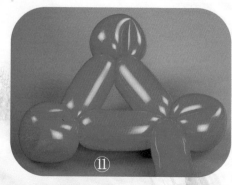

折成環結後,如圖。

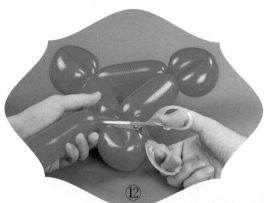

⑫

再將最後剩下的氣球剪掉。

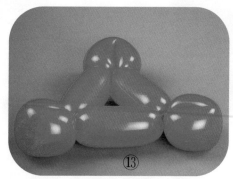

⑬

剪掉後，如圖。

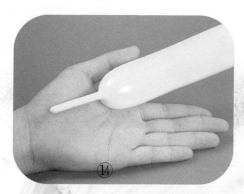

⑭

再取一條黃色氣球，充氣後，尾留 6 公分。

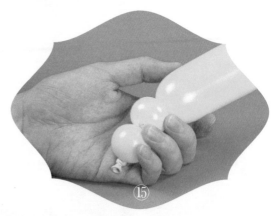

先折兩個 2 公分泡泡。

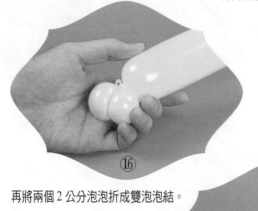

再將兩個 2 公分泡泡折成雙泡泡結。

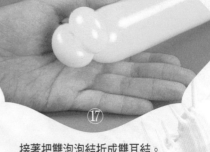

接著把雙泡泡結折成雙耳結。

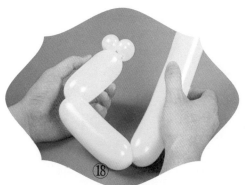

再折一個 12 公分和一個 14 公分泡泡。

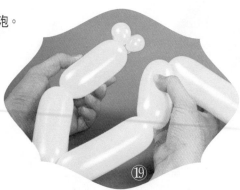

接著再折一個 14 公分和一個 12 公分泡泡。

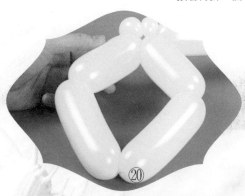

將兩個 12 公分泡泡折成雙泡泡結。

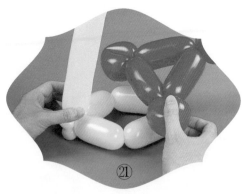

㉑

紅色氣球和黃色氣球準備結合。

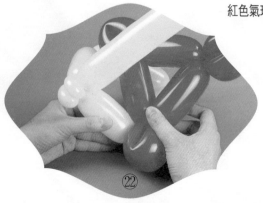

㉒

把紅色 12 公分環結放入黃色 12 公分和 14 公分泡泡的
中央。

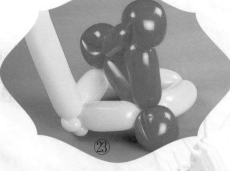

㉓

再將它環繞打結。

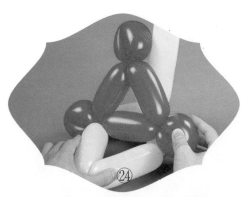

再將另一邊紅色 12 公分環結，放入黃色 12 公分
和 14 公分泡泡的中央。

再將它環繞打結。

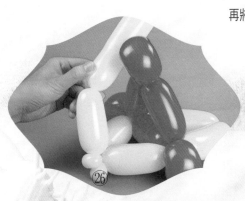

再折一個 13 泡泡。

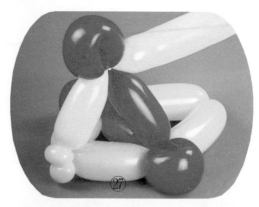

將黃色13公分泡泡與上方紅色12公分環結打結。

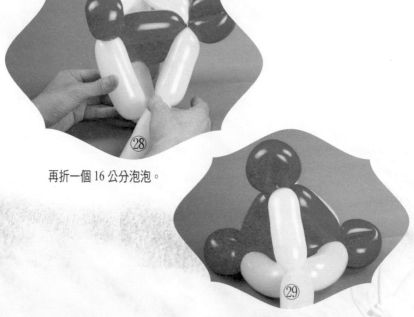

再折一個16公分泡泡。

將16公分泡泡與兩個14公分泡泡的中央環繞打結。

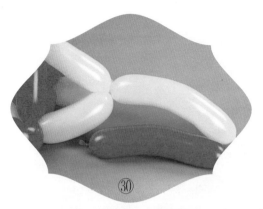

取一條紅色氣球，充氣約 20 公分長，尾留 2 公分。

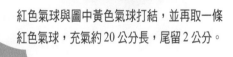

紅色氣球與圖中黃色氣球打結，並再取一條
紅色氣球，充氣約 20 公分長，尾留 2 公分。

紅色氣球與圖中黃色氣球打結，黃色氣球折一個2公
分泡泡。

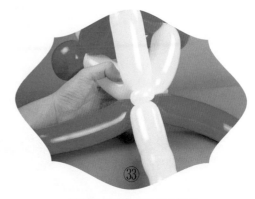

將黃色 2 公分泡泡折成耳結。

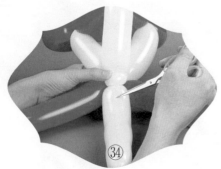

再將黃色 2 公分耳結後的氣球刺破。

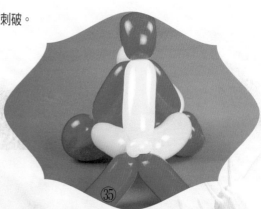

刺破後,如圖。

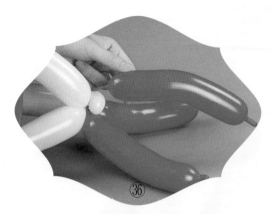

再取一條紅色氣球，充氣約20公分長，尾留2公分。
紅色氣球與圖中黃色2公分耳結打結。

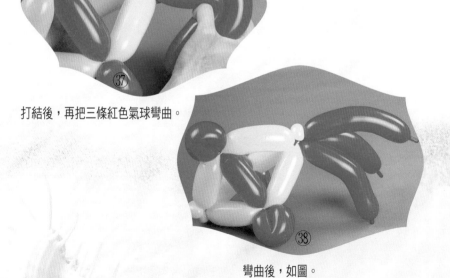

打結後，再把三條紅色氣球彎曲。

彎曲後，如圖。

再取一條白色氣球,充氣約 7 公分長。

將前後多出的氣球,修剪如圖。

再從中央分成一半。

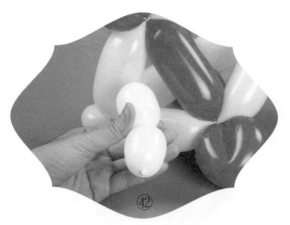

42

白色氣球準備放入圖中黃色氣球的中央。

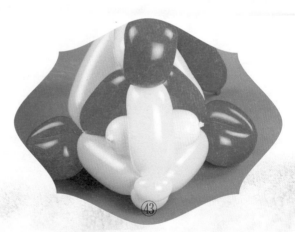

43

放入後，如圖。

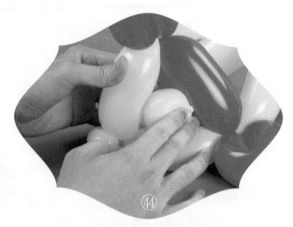

再把兩邊白色氣球的凸點移開。

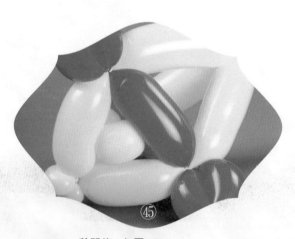

移開後,如圖。

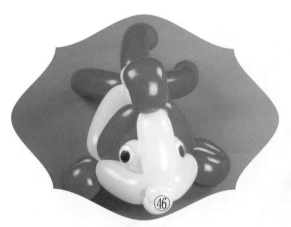

貼上雙眼，即完成～金魚～。

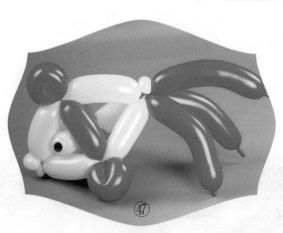

完成後的側面。

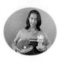

21. 章魚

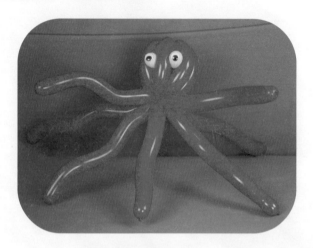

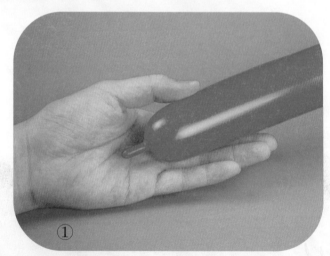

①

準備四條紅色氣球，加兩條白色氣球和一對眼睛。

先取一條紅色氣球，充氣後，尾留 2 公分。

再取三條紅色氣球，充氣後，尾留 2 公分。

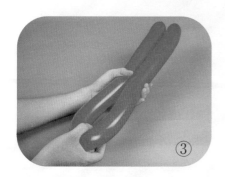

先取一條紅色氣球中間對齊。

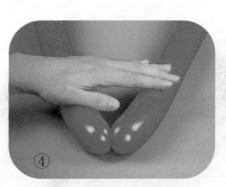

再從中央對折和旋轉。

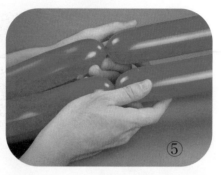

再取一條紅色氣球，同圖四和圖五做法。

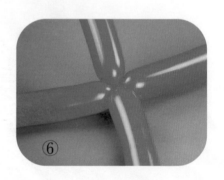

兩條氣球打結，如圖。

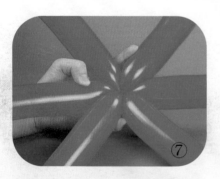

再取一條紅色氣球，同圖四和圖五做法，
再與兩條氣球打結，如圖。

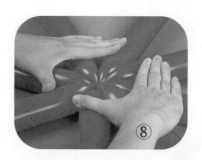

再取一條紅色氣球，同圖四和圖五做
法，再與三條氣球打結，如圖。

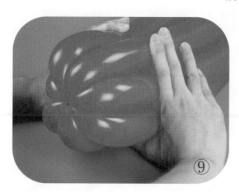

雙手將八條氣球合攏，如圖。

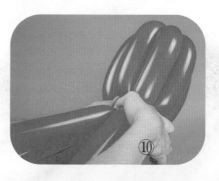

合攏後，雙手出力捏緊約 16 公分位置。

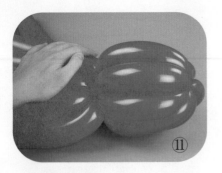

接著往右旋轉兩圈,如果手不夠力的話,可以一條一條的旋轉,最後再一起旋轉兩圈。

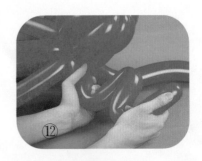

將氣球彎曲。

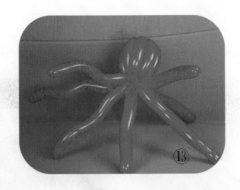

彎曲後,如圖。

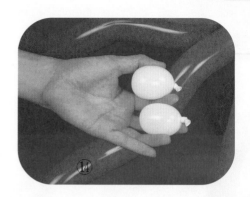

再取兩條白色氣球，將氣球尾端 8 公分處剪斷
並充氣打結，如圖。

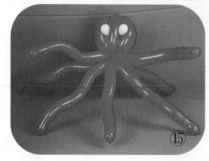

再把兩條白色氣球擠進頭部，如圖。

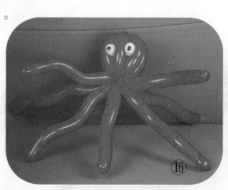

貼上眼睛，即完成～章魚～。

22. 螃蟹

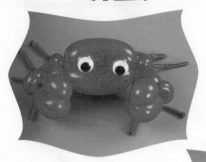

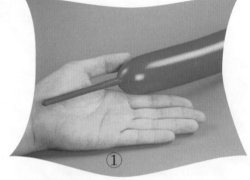

①

準備七條紅色氣球。

先將氣球充氣，尾端預留 10 公分。

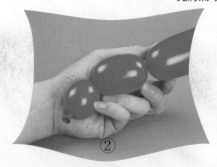

②

折一個 4 公分和 6 公分泡泡。

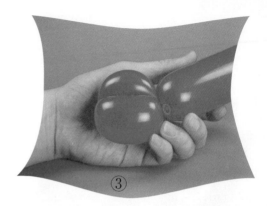

③

再將 4 公分和 6 公分泡泡折成雙泡泡結。

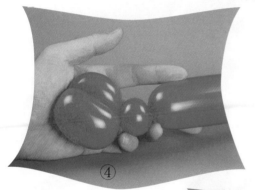

④

再折一個 3 公分泡泡。

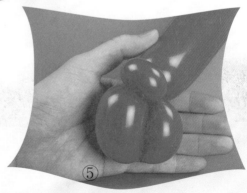

⑤

將 3 公分泡泡折成耳結。

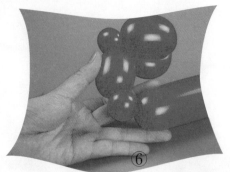

⑥

再折一個 5 公分和 3 公分泡泡。

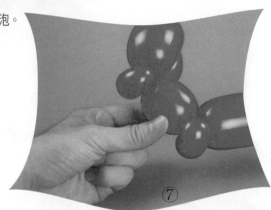

⑦

將 3 公分泡泡折成耳結。

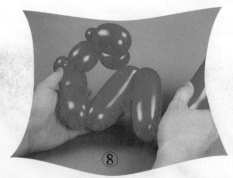

⑧

再折三個 12 公分泡泡。

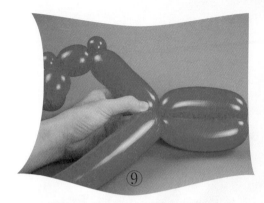

⑨

將第二和第三個泡泡折成雙泡泡結。

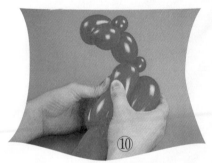

⑩

再把第一個泡泡擠入兩個泡泡中央,成為
三泡泡結。

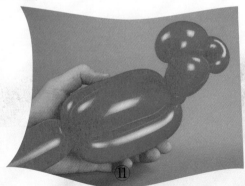

⑪

成為三泡泡結後,如圖。

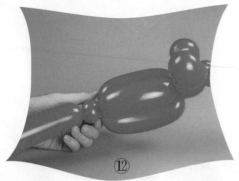

再折一個 3 公分泡泡。

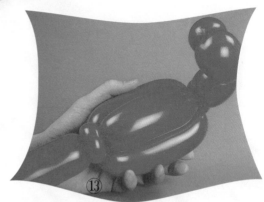

將 3 公分泡泡折成耳結。

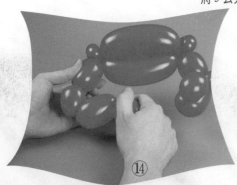

再折三個泡泡，分別為 5、4、6 公分泡泡。

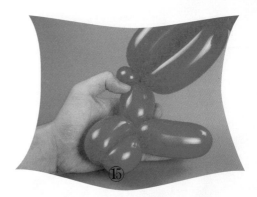

將 4 公分和 6 公分泡泡折成雙泡泡結。

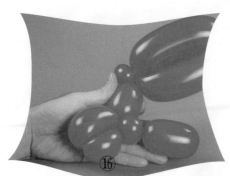

再折一個 3 公分泡泡。

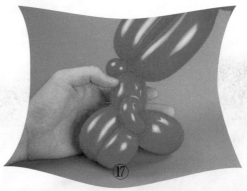

將 3 公分泡泡折成耳結。

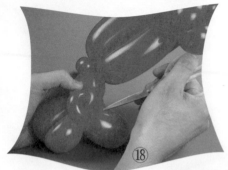

再把剩下的泡泡刺破。

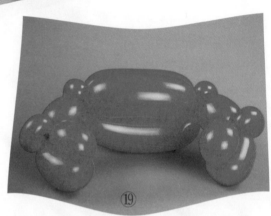

刺破後，如圖。

剪短兩條紅色氣球，只剩尾端約 10 公分。

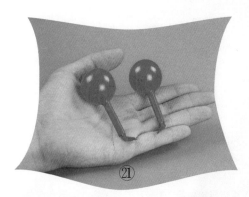

將兩條紅色氣球充氣約 2.5 公分，再把空氣擠到頂端。

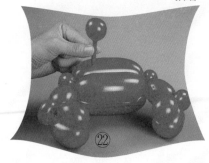

把完成的 2.5 公分泡泡插在三泡泡結右側中央。

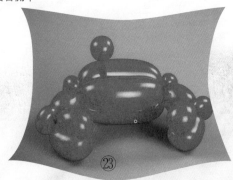

插入後，如圖。

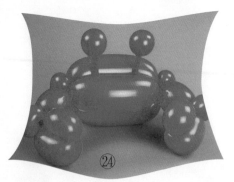
㉔

再把最後一個 2.5 公分泡泡，插在三泡泡結左
側中央。

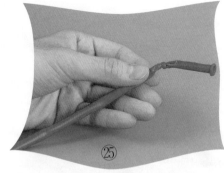
㉕

取一條紅色氣球，從吹嘴下方 6 公分處開始打
結，如圖。

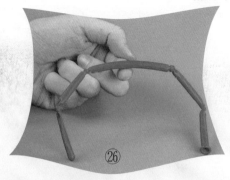
㉖

如圖，再打三個結。

再取三條紅色氣球，打結如步驟㉕至㉖。

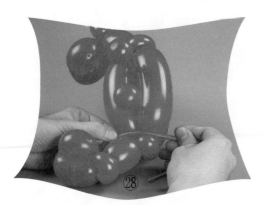

取一條完成四個結的紅色氣球，如圖放入耳結和三
泡泡結中。

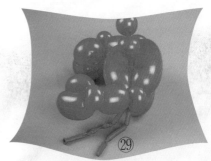

放入後，如圖。

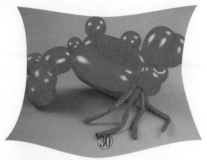

再取一條完成四個結的紅色氣球，如圖放
入耳結和三泡泡結中。

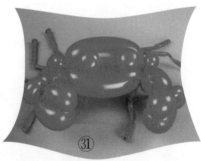

另一邊的做法同步驟㉘。

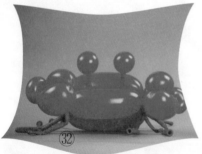

最後再貼上眼睛即完成。

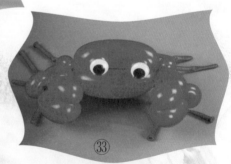

完成後的～螃蟹～是不是很可愛呢？

23. 雙魚座

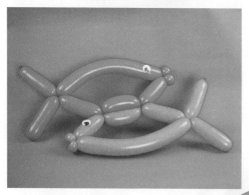

①

準備兩條不一樣的氣球，和一對雙眼。

②

將兩條氣球充氣，尾留10公分。

先折一個 12 公分和 26 公分泡泡。

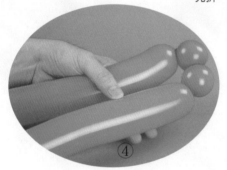

再折兩個 3 公分泡泡。

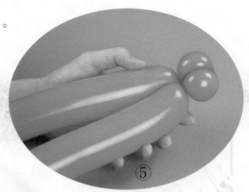

把兩個 3 公分泡泡折成雙泡泡結。

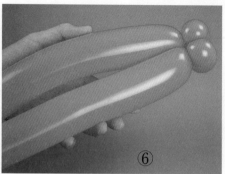

再將雙泡泡結折成雙耳結。

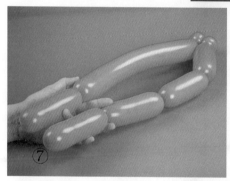

接著折三個泡泡，分別為 8、8、10 公分泡
泡。

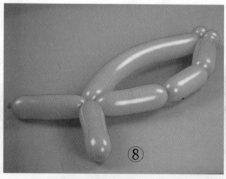

再把剩下的泡泡，與吹嘴處第一個 12 公分泡泡
打結。

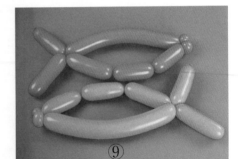

⑨

再做一條同樣大小的魚。

如圖,將兩條魚的中央8公分泡泡對齊,
準備打結。

⑩

打結後,如圖。

⑪

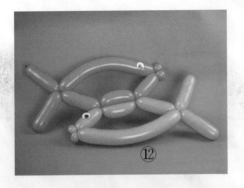

⑫

貼上眼睛,即完成～雙魚座～。

25. 南瓜

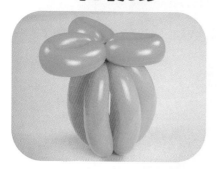

準備一條橘色氣球和一條綠色氣球。

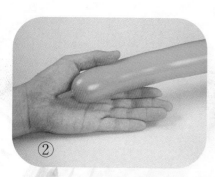

先取橘色氣球，充氣後，尾留 3 公分。

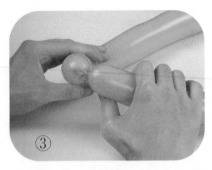

吹嘴頭和尾端打結。

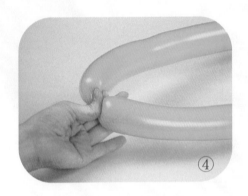

打結後,雙手抓著氣球兩端中心點。

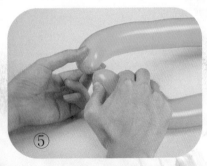

將吹嘴頭另一端中心點打結。

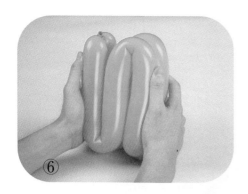

再把氣球擠壓成英文字母"Z"字型。

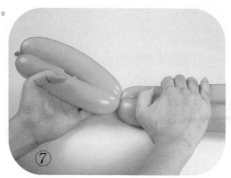

把擠壓時出現的紋路折成雙泡泡結。

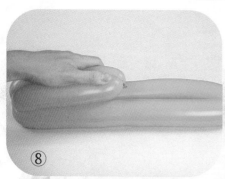

再將折成雙泡泡結的氣球,與剩餘氣球比對。

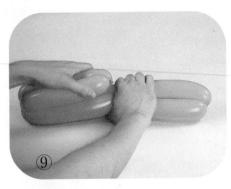

比對後，將紋路處折成雙泡泡結。

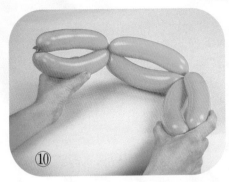

完成三個相同的雙泡泡結。

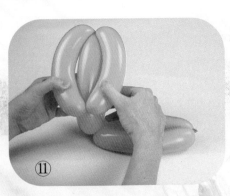

將第一個雙泡泡結，擠進第二個雙泡泡結中。

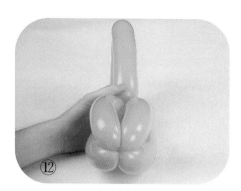

擠進後，調整如圖。

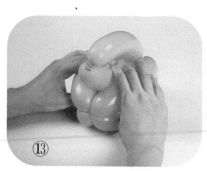

再將第三個泡泡，擠進第一和第二個雙泡
泡中。

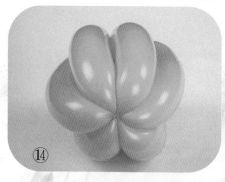

擠進後，調整如圖。

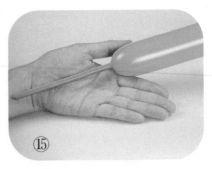

再取一條綠色氣球，充氣後，尾留 16 公分。

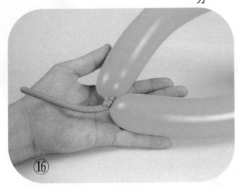

吹嘴頭和氣球尾端打結。

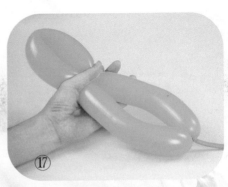

左手捏著三分之一處。

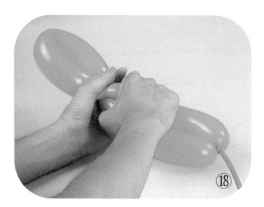

右手將三分之二的氣球旋轉。

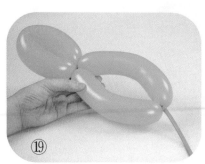

旋轉後，如圖。

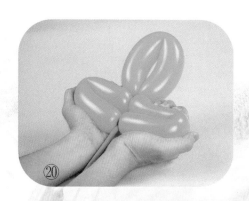

如圖，雙手捏著三分之二的氣球。

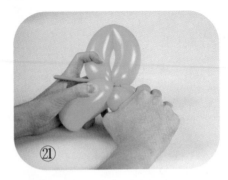

將右邊三分之一的氣球旋轉。

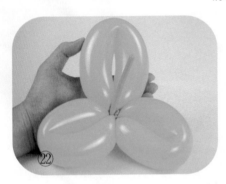

旋轉後，如圖。

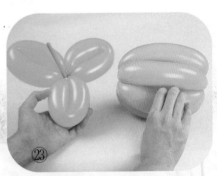

再拿起完成的橘色氣球和綠色氣球，準備組合。

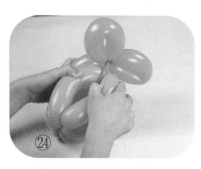

雙手將橘色氣球撥開,將綠色氣球的尾部擠進另一端。

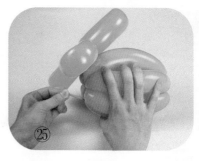

擠進另一端後,將它與自己本身綠色氣球,環繞打結。

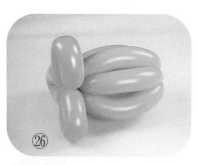

環繞打結後,如圖。

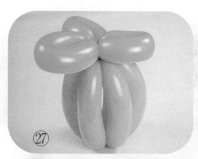

完成好吃的～南瓜～。

25. 香蕉

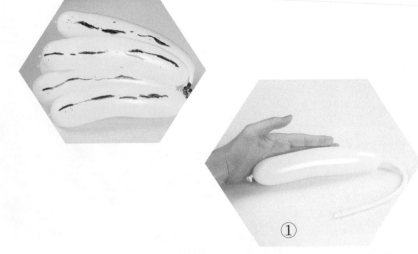

①

準備五條黃色氣球,先取一條氣球充氣約25公
分長。

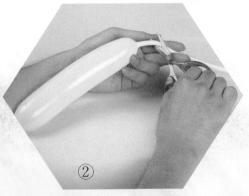

②

在25公分後預留5公分未充氣的氣球,剩下的剪掉
並打結。

③

打結後，如圖。

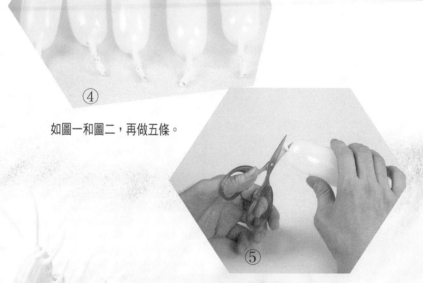

④

如圖一和圖二，再做五條。

⑤

將吹嘴頭剪掉。

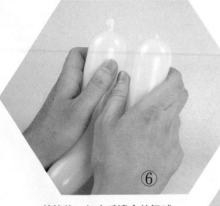

⑥

剪掉後，如右手邊拿的氣球。

⑦

接著把五條氣球吹嘴頭剪掉。

⑧

拿起兩條黃色氣球環繞打結。

⑨

打結後，如圖。

⑩

再拿起兩條黃色氣球環繞打結。

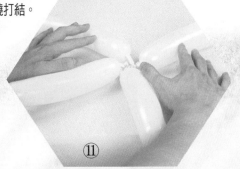

⑪

將四條黃色氣球環繞打結。

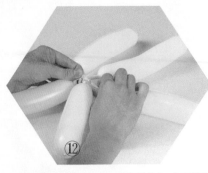

⑫

再拿一條黃色氣球，與四條黃色氣球環繞打結。

⑬

打結後，如圖。

⑭

先把五條黃色氣球彎曲，再使用雙面膠將香蕉彼此黏住。

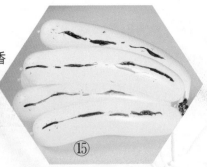

⑮

畫上斑點和邊線，香蕉頭尾再塗上黑色，即完成我最愛吃的～香蕉～。

26. 葡萄

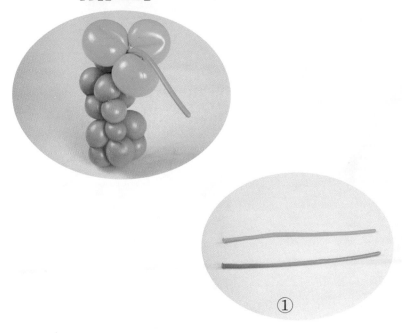

準備一條紫色氣球和一條綠色氣球。

先取一條紫色氣球，充氣後，尾留18公分。

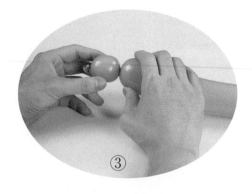

再折一個 3 公分泡泡。

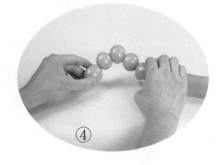

再折三個 3 公分泡泡,只要按著第一個和
最後一個泡泡,泡泡就不會跑掉。

再連續折 18 到 20 個 3 公分泡泡,折到最後一個泡
泡為止。

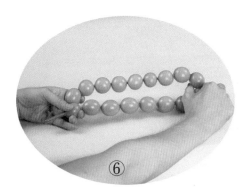

⑥

左手拿著第一個和最後一個泡泡，右手拉著中
央處。

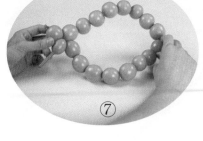

⑦

再把第一個和最後一個泡泡打結，成為一
個圈圈。

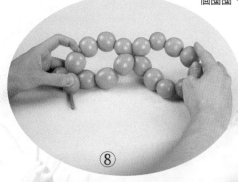

⑧

然後再從中央分成一半，成為兩個小圈圈。

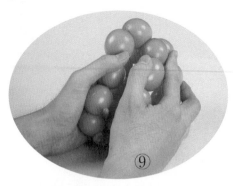

⑨

雙手將兩個小圈圈對折。

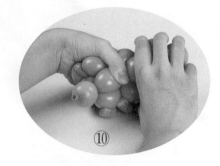

⑩

對折後，再從中央分成一半，即可固定。

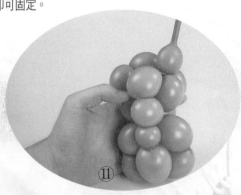

⑪

固定後，如圖。

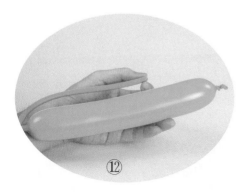

再取一條綠色氣球，充氣後，尾留 18 公分。

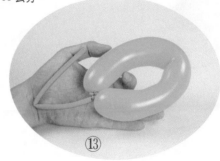

將吹嘴頭和氣球尾端打結。

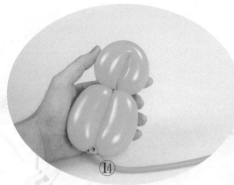

再從三分之一處折成環結。

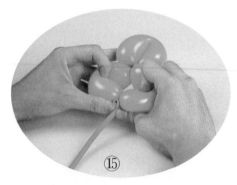

如圖，雙手捏著三分之二的氣球。

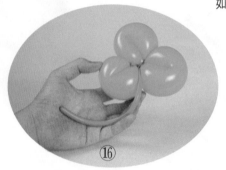

將右邊三分之一的氣球旋轉，旋轉後如圖。

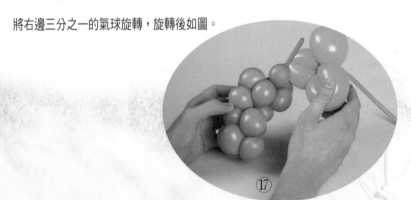

再拿起完成的紫色氣球和綠色氣球，準備組合。

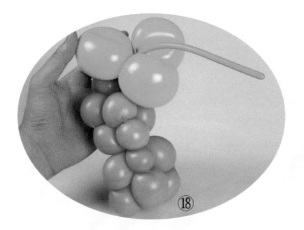

將紫色氣球多出的尾端，與綠色氣球的環結，環繞打結。

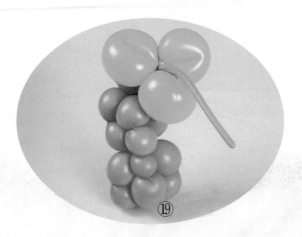

環繞打結後，即完成美味可口的～葡萄～。

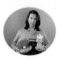

27. 蘋果

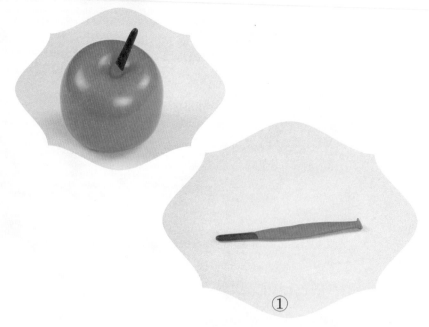

①

準備一條紅色 321 蜜蜂氣球。

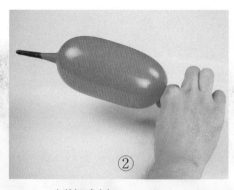

②

先將氣球充氣。

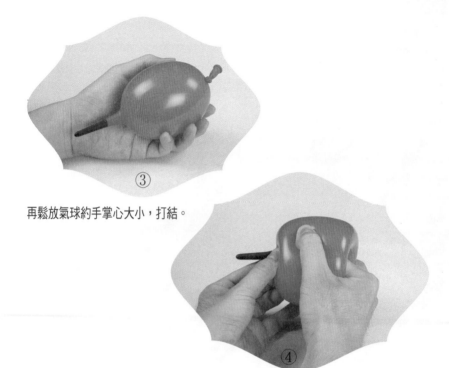

③

再鬆放氣球約手掌心大小，打結。

④

右手食指由吹嘴處插入至尾端，左手則抓住食指插入至
尾端的吹嘴頭。

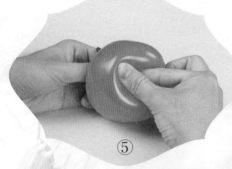

⑤

左手抓緊保持不變，右手食指離開氣球中。

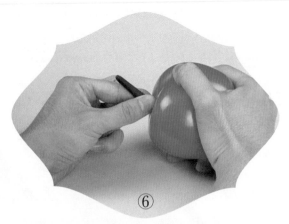

⑥

左手抓緊保持不變,右手將氣球旋轉,使氣球的根部固定。

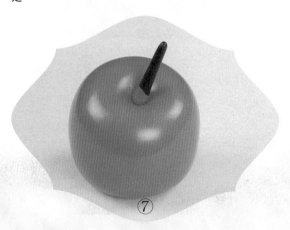

⑦

固定後,即完成非常好吃的～蘋果～。

國家圖書館出版品預行編目資料

氣球造型海洋篇／張德鑫著；
－－第一版. －－ 臺北市 宇炯文化 出版；
紅螞蟻圖書發行, 2003 [民 92]
面　　　公分. －－ （新流行；6）
ISBN 957-659-345-X (平裝附影音光碟片)

1. 氣球

999　　　　　　　　　　　　　　　　92000614

新流行 06

氣球造型海洋篇

作　　者／張德鑫

發 行 人／賴秀珍

榮譽總監／張錦基

總 編 輯／何南輝

文字編輯／林宜潔

美術編輯／林美琪

出　　版／宇炯文化出版有限公司

發　　行／紅螞蟻圖書有限公司

地　　址／台北市內湖區舊宗路二段 121 巷 28 號 4 樓

郵撥帳號／1604621-1　紅螞蟻圖書有限公司

電　　話／(02)2795-3656（代表號）

傳　　真／(02)2795-4100

登 記 證／局版北市業字第 1446 號

法律顧問／通律法律事務所　楊永成律師

印 刷 廠／鴻運彩色印刷有限公司

電　　話／(02)2985-8985 ‧ 2989-5345

出版日期／2003 年 3 月　第一版第一刷

定價 250 元

magic star
新生報到

喜歡氣球造型和魔術表演的朋友們，如果您找不到一個良好的學習場所，或是有超強實力卻沒有表演的地方，告訴您一個好消息，現在只要加入 "Magic Star" 成為會員，您將會成為一位多才多藝、人見人愛的明日之星！

★ 加入方法 ★

姓名：

性別：

出生日期：

地址：

電話：　　　　　　　行動電話：

e-mail：

教育程度：○研究所○大學/技術學院○大專○高中
　　　　　○國中○國小○其他_____

職業：○學生○工○商○軍警○教師○專業魔術師
　　　○業餘魔術師○其它_____

填完以上資料請影印後傳真至(02)2586-3545，即可成為 Magic Star 會員！

聯絡電話：(02)2594-7777　　傳真：(02)2586-3545

網址：http://magicstar.adsldns.org

e-mail：magichandsome@ms72.url.com.tw